技有所承

郭文涛

技有所承 画梅

轩敏华◎主编

周梅元 王 冲◎著

中原出版传媒集团
中原传媒股份公司

河南美术出版社
·郑州·

序言

　　梅花以风骨独胜，不与百花同芳，故有"春消息"的美誉。文人雅士爱梅称梅，乃至有以身相许如林和靖者，其"疏影横斜水清浅，暗香浮动月黄昏"一语更是写尽梅花临水照拂、孤芳自赏的清高绝俗之态。陆放翁不仅"曾为梅花醉似泥"，更以梅花自况，说"一树梅花一放翁"。谢枋得也曾不无感慨地说："几生修得到梅花！""元四家"之一的吴镇在屋前屋后种植梅花百株，自号"梅沙弥""梅花道人"。梅花之所以在"梅兰竹菊"四谱中能够名列第一，不仅因为它有着如姑射仙子一般的冰姿玉骨，更得益于它在雪压冰封中仍能绽芳吐秀的强劲生命力度。梅花不择地而生，一旦到了冬去春来、三阳开泰的时节，大凡山巅水际、村野篱落、桥边墙角、堂前屋后，尽是梅花呈姿弄艳的道场。

　　据画史记载，梅花图谱始于唐，至五代、两宋，如徐熙、宋徽宗、陈常、崔白等人都有作品传世。文人画梅以水墨相尚，这一传统据说始于华光和尚，但华光和尚并无可靠的作品传世，有关其作品的风貌之种种，我们也只能于他的传派扬无咎那里揣摩一二了。据说华光和尚在月下看到纵横交错的梅影，于是受到启发，开创了墨梅的画法。他还曾用皂胶水在绢扇上画梅，平素看时不觉得这绢扇有什么特别，但只要对着光就能看到隐约透出梅花的娟娟秀影。这和月下赏梅的感受又是如此相近！我们对华光和尚的生平所知寥寥，但仅从这两件事，我们就大可想见这位华光和尚一定是一个内心很丰富、很细腻的人。他的传派扬无咎也有着一段非同一般的传奇经历。据说他的作品曾经辗转流入内府，宋徽宗认为他的画野逸有余，富贵不足，戏称其为"村梅"。扬无咎不以为意，反而以"奉敕村梅"高自标置。和宋徽宗赵佶的《梅花绣眼图》相比，他的《四梅图》看起来是那样的清冷疏瘦，虽楚楚动人而毫无俯仰向人的媚态，的确与当时流行一时的"院体"格格不入。

　　元明以来，画梅圣手辈出。王元章一变宋人的疏枝浅蕊，创为密体，写尽老干虬枝的昂扬吞吐之态。他的梅花不仅毫无憔悴枯槁之意，反多风华正茂、凛凛向人的伟岸气骨。他在《南枝春早图》中说："冰花个个团如玉，羌笛吹他不下来。"以此寄寓自己不与外族统治者合作的高尚气节。其后画密体梅花的画家如陈录、王谦等人无不受他的影响。沈周、文徵明、

唐寅、青藤、白阳、八大山人、石涛等人虽不专以梅花名世，但偶有涉笔，也都清绝出尘。其他如陈老莲的古拙倔强、金冬心的平和坦易、汪巢林的料峭清逸、李方膺的纵横争折等等，亦无不曲尽其妙。

清乾嘉以来，金石学勃兴，笔墨气质为之一变。赵之谦以碑版入画，所写梅花，方峻朴茂，盘曲夭矫，开"海派"先河。其后吴昌硕以石鼓文笔法入画，以篆文结字的法理结构画面，画梅如藤，圆厚朴茂，一任自然，已经在很大程度上脱离了梅树的自然形貌，于古人画梅程式之外另创新体，曾言"三十年学画梅，颇具吃墨量"，可见其所下的功夫非同一般。其后又有白石老人在吴昌硕基础上对梅干组织作进一步的提炼加工，同时更加强了对梅花花头生理物态与俯仰向背的具体刻画，以墨笔作干，重色写梅，梅蕊用尖笔细细勾出，更为画面平添了一种装饰的美感。和吴昌硕、齐白石在意象造型上渐行渐远的做法不同，王雪涛通过写生观察更多地将梅花的造型重新拉回到"似"的范畴，他笔下的梅花笔墨清润，色彩层次丰富，笔法活脱，很有感染力。王雪涛的画法影响很大，但很多人仅仅着眼于他的"似"，却忽略了他以意造景的

剪裁能力，最后演化成为一味填塞、一味质实的自然主义倾向，这是我们在学王雪涛画梅的时候应该警惕的地方。

所谓画无定法，道法自然。学画者能于"外师造化，中得心源"八字上着力，久久自有所悟。其中诀窍，学画者若能于本书有所领会，可谓善莫大焉！今于画稿付梓之际，聊作赘语，是为序。

王冲戊戌大暑记于砥庐

扫码看视频

目 录

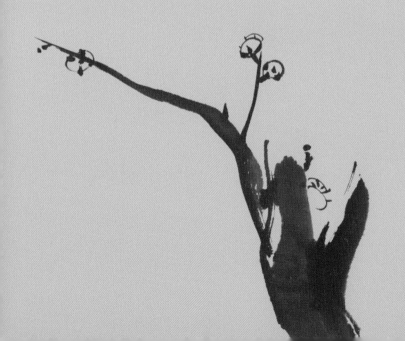

第一章　基础知识

笔

画中国画的笔是毛笔，在文房四宝之中，可算是最具民族特色的了，也凝聚着中国人民的智慧。欲善用笔，必须先了解毛笔种类、执笔及运笔方法。

毛笔种类因材料之不同而有所区别。鹿毛、狼毫、鼠须、猪毫性硬，用其所制之笔，谓之"硬毫"；羊毫、鸡毛性软，用其所制之笔，谓之"软毫"；软、硬毫合制之笔，谓之"兼毫"。"硬毫"弹力强，吸水少，笔触易显得苍劲有力，勾线或表现硬性物质之质感时多用之。"软毫"吸着水墨多，不易显露笔痕，渲染着色时多用之。"兼毫"因软硬适中，用途较广。各种毛笔，不论笔毫软硬、粗细、大小，其优良者皆应具备"圆""齐""尖""健"四个特点。

绘画执笔之法同于书法，以五指执笔法为主。即拇指向外按笔，食指向内压笔，中指钩住笔管，无名指从内向外顶住笔管，小指抵住无名指。执笔要领为指实、掌虚、腕平、五指齐力。笔执稳后，再行运转。作画用笔较之书法用笔更多变化，需腕、肘、肩、身相互配合，方能运转得力。执笔时，手近管端处握笔，

笔之运展面则小；运展面随握管部位上升而加宽。具体握管位置可据作画时需要而随时变动。

运笔有中锋、侧锋、藏锋、露锋、逆锋及顺锋之分。用中锋时，笔管垂直而下，使笔心常在点画中行。此种用笔，笔触浑厚有力，多用于勾勒物体之轮廓。侧锋运笔时锋尖侧向笔之一边，用笔可带斜势，或偏卧纸面。因侧锋用笔是用笔毫之侧部，故笔触宽阔，变化较多。

作画起笔要肯定、用力，欲下先上、欲右先左，收笔要含蓄沉着。笔势运转需有提按、轻重、快慢、疏密、虚实等变化。运笔需横直挺劲、顿挫自然、曲折有致，避免"板""刻""结"三病。

作画行笔之前，必须"胸有成竹"。运笔时要眼、手、心相应，灵活自如。绘画行笔既不能如脱缰野马，收勒不住，又不能缩手缩脚，欲进不进，优柔寡断，为纸墨所困，要"笔周意内""画尽意在"。

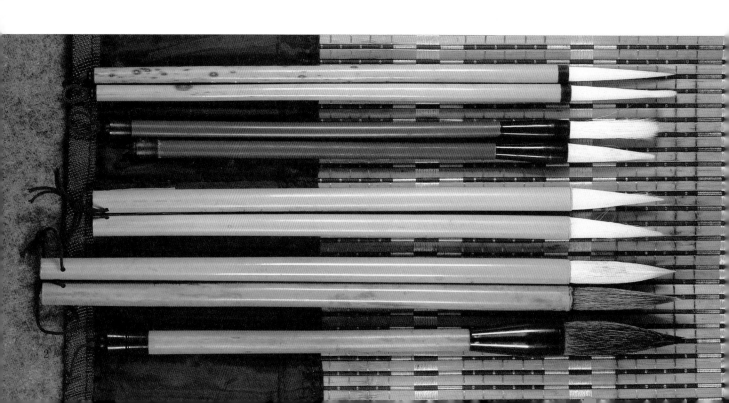

墨

墨之种类有油烟墨、松烟墨、墨膏、宿墨及墨汁等。油烟墨，用桐油烟制成，墨色黑而有泽，深浅均宜，能显出墨色细致之浓淡变化。松烟墨，用松烟制成，墨色暗而无光，多用于画翎毛和人物之乌发，山水画中不宜使用。墨膏，为软膏状之墨，取其少许加水调和，并用墨锭研匀便可使用。宿墨，即研磨存留于砚中隔夜之墨，熟纸、熟绢作画不宜使用，生宣纸作画可用其淡者。浓宿墨易成渣滓难以调和，无渣滓之浓宿墨因其墨色更黑，可作焦墨为画面提神。宿墨须用之得法，用之不当，易污画面。墨汁，应用书画特制墨汁，墨汁中加入少许清水，再用墨锭加磨，调和均匀，则墨色更佳。

国画用墨，除可表现形体之质感外，其本身还具有色彩感。墨中加入清水，便可呈现出不同之墨色，即所谓"以墨取色"。前人曾用"墨分五色"来形容墨色变化之多，即焦墨、重墨、浓墨、淡墨、清墨。

运笔练习，必须与用墨相联。笔墨的浓淡干湿，运笔的提按：轻重、粗细、转折、顿挫、点厾等，均需在实践中摸索，掌握熟练，始能心手相应，出笔自然流利。

表现物象的用墨手法可分为破墨法、积墨法、泼墨法、重墨法和清墨法。

破墨法：　在一种墨色上加另一种墨色叫破墨。有以浓墨破淡墨，有以淡墨破浓墨。

积墨法：　层层加墨，浓淡墨连续渲染之法。用积墨法可使所要表现之物象厚重有趣。

泼墨法：　将墨泼于纸上，顺着墨之自然形象进行涂抹挥扫而成各种图形。后人将落笔大胆、点画淋漓之画法统称泼墨法。此种画法，具有泼辣、惊险、奔泻、磅礴之气势。

重墨法：　笔落纸上，墨色较重。适当地使用重墨法，可使画面显得浑厚有神。

清墨法：　墨色清淡、明丽，有轻快之感。用淡墨渲染，只微见墨痕。

纸

中国画主要用宣纸来画。宣纸是中国画的灵魂所系，纸寿千年，墨韵万变。宣纸，是指以青檀树皮为主要原料，以沙田稻草为主要配料，并主要以手工生产方式生产出来的书画用纸，具有"韧而能润、光而不滑、洁白稠密、纹理纯净、搓折无损、润墨性强"等特点。

平时常见的宣纸、高丽纸、浙江皮纸、云南皮纸、四川夹江皮纸都属皮纸，宣纸又有生宣、熟宣、半熟宣的区别。生宣纸质细而松，水墨写意画多用。生宣经加工煮捶研光后，叫熟宣，如常见的玉版宣即是。熟宣加矾水刷过，便是矾宣。矾宣不渗墨，宜于工笔画。宣纸还有单宣、夹宣之分。国画用纸，一般都是单宣，夹宣厚实，可作巨幅。宣纸凡经加工染色、印花、贴金、涂蜡，便是笺，以杭州产为最佳。现代国画一般不用笺，而明代用笺纸作画则较为普遍。除了宣、笺以外，也有用丝织物为底本作书作画的，最常用的是绢。绢也有生、熟两种，相当于宣纸中的生宣、熟宣。当前市面上出售的大都是熟绢。熟绢上过矾，适合画工笔、小写意。

宣纸的保存方法很重要。一方面，宣纸要防潮。宣纸的原料是檀皮和稻草，如果暴露在空气中，容易吸收空气中的水分，也容易沾染灰尘。方法是用防潮纸包紧，放在书房或房间里比较高的地方，天气晴朗的日子，打开门窗、书橱，让书橱里的宣纸吸收的潮气自然散发。另一方面，宣纸要防虫。宣纸虽然被称为千年寿纸，但也不是绝对的。防虫方面，为了保存得稳妥些，可放一两粒樟脑丸。

砚

砚之起源甚早，大概在殷商初期，砚初见雏形。刚开始时以笔直接蘸石墨写字，后来因为不方便，无法写大字，人类便想到了可先在坚硬东西上研磨成汁，于是就有了砚台。我国的四大名砚，即端砚、歙砚、洮砚、澄泥砚。

端砚产于广东肇庆市东郊的端溪，唐代就极出名，端砚石质细腻、坚实、幼嫩、滋润，扪之若婴儿之肤。

歙砚产于安徽，其特点，据《洞天清禄集》记载："细润如玉，发墨如油，并无声，久用不退锋。或有隐隐白纹成山水、星斗、云月异象。"

洮砚之石材产于甘肃洮州大河深水之底，取之极难。

澄泥砚产于山西绛州，不是石砚，而是用绢袋沉到汾河里，一年后取出，袋里装满细泥沙，用来制砚。

另有鲁砚，产于山东；盘谷砚，产于河南；罗纹砚，产于江西。一般来说，凡石质细密，能保持湿润，磨墨无声，发墨光润的，都是较好的砚台。

色

中国画的颜料分植物颜料和矿物颜料两类。属于植物颜料的有胭脂、花青、藤黄等，属于矿物颜料的有朱砂、赭石、石青、石绿、金、铝粉等。植物颜料色透明，覆盖力弱；矿物颜料质重，着色后往下沉，所以往往反面比正面更鲜艳一些，尤其是单宣生纸。为了防止这种现象，有些人在反面着色，让色沉到正面，或者着色后把画面反过来放，或在着色处先打一层淡的底子。如着朱砂，先打一层洋红或胭脂的底子；着石青，先打一层花青的底子；着石绿，先打一层汁绿的底子。这是因为底色有胶，再着矿物颜料就不会沉到反面去了。现在许多画家喜欢用从日本传回来的"岩彩"，其实岩彩是属于矿物颜料类。植物颜料有的会腐蚀宣纸，使纸发黄、变脆，如藤黄；有的颜色易褪，尤其是花青，如我们看到的明代或清中期以前的画，花青部分已经很浅或已接近无色。而矿物颜色基本不会褪色，古迹中的那些朱砂仍很鲜艳呢！但有些受潮后会变色，如铅粉，受潮后会变成灰黑色。

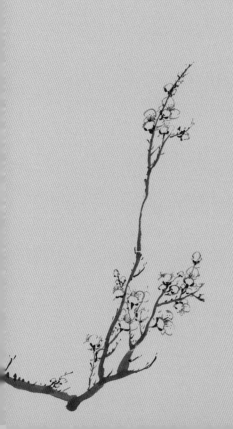

第二章　局部解析

一、花

梅花花朵一生有九变：一丁、蓓蕾、花萼、渐开、半开、盛开、烂漫、半谢、结子。每朵还有正反、侧斜、俯仰的角度变化。下面列举几样，作为画法示范。

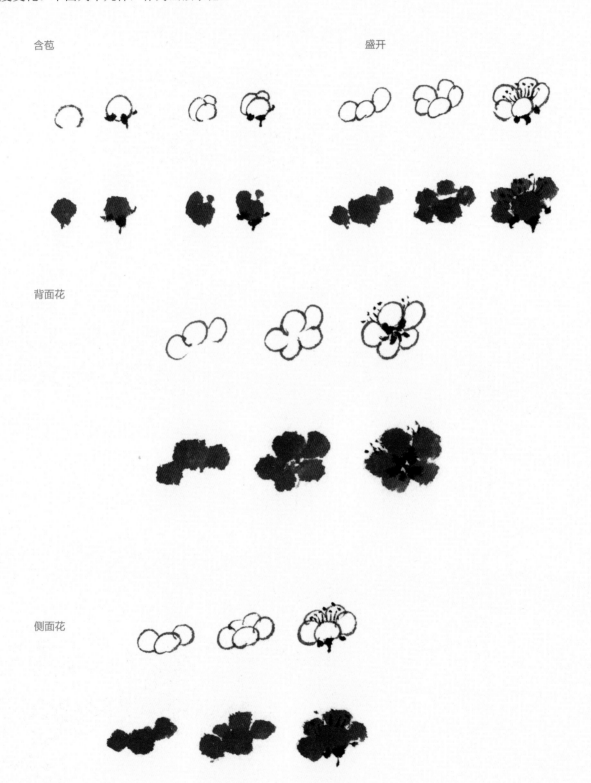

含苞

盛开

背面花

侧面花

正面花

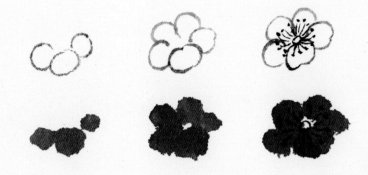

图例

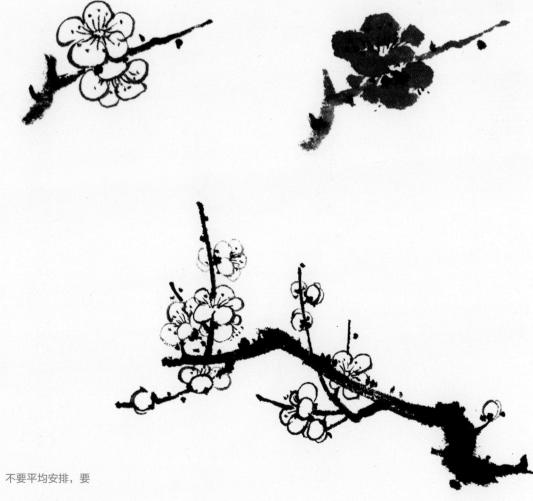

　　在枝干上面画梅花，不要平均安排，要
注意疏密、聚散变化。

二、枝干

　　画花卉宜先从枝干学起，首先要注意枝干的结构和穿插关系，以及梅花枝干的特点。开始画梅枝笔笔要交代，如同写楷书，待熟练后要画得轻松一些，像写行书、草书。用笔要灵活，中锋、侧锋都用，贵在生动自然。画枝要有主辅之分，枝和枝之间的穿插交错要注意安排。

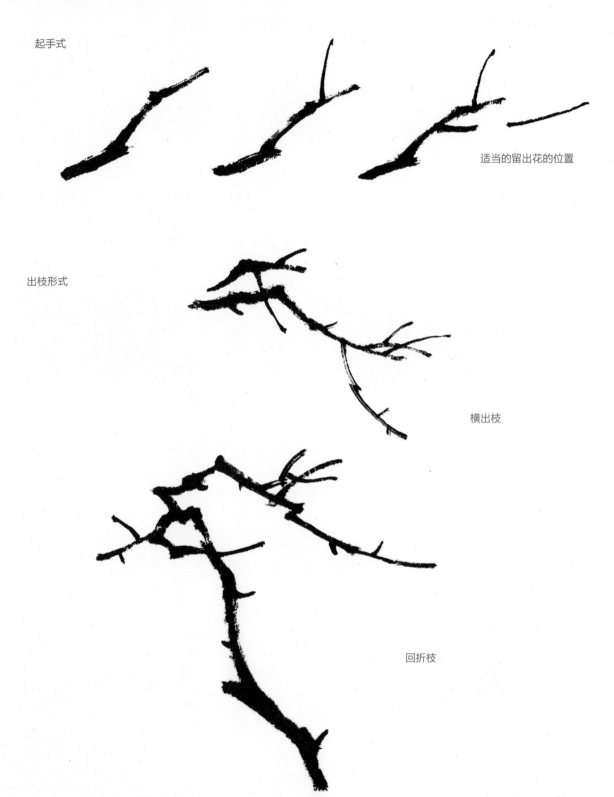

起手式

适当的留出花的位置

出枝形式

横出枝

回折枝

图例

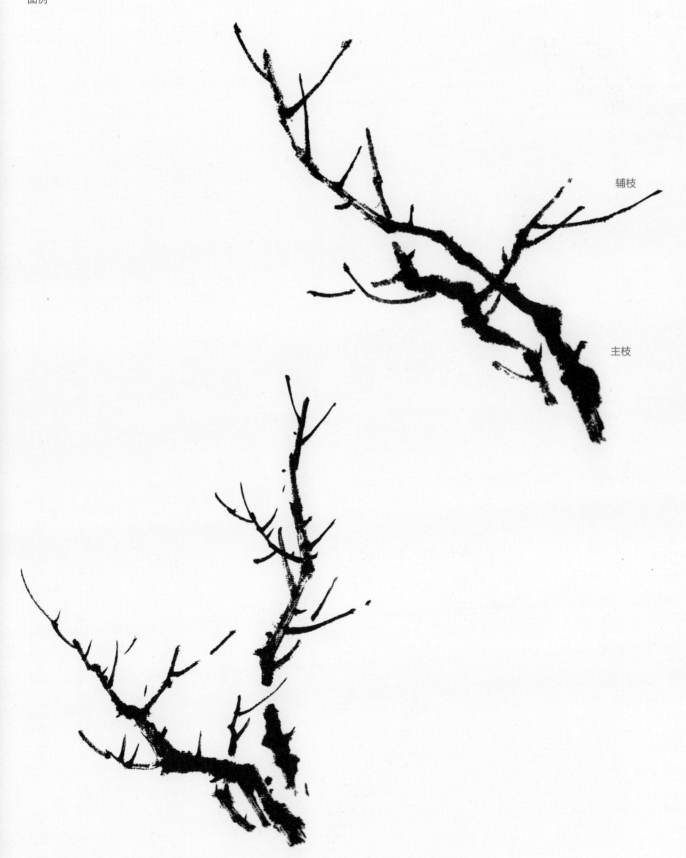

辅枝

主枝

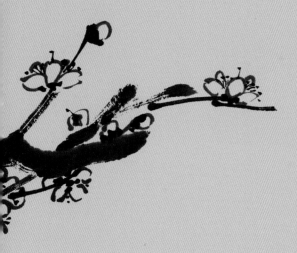

第三章 名作临摹

作品一：临陈半丁《花卉册页十二开之四》

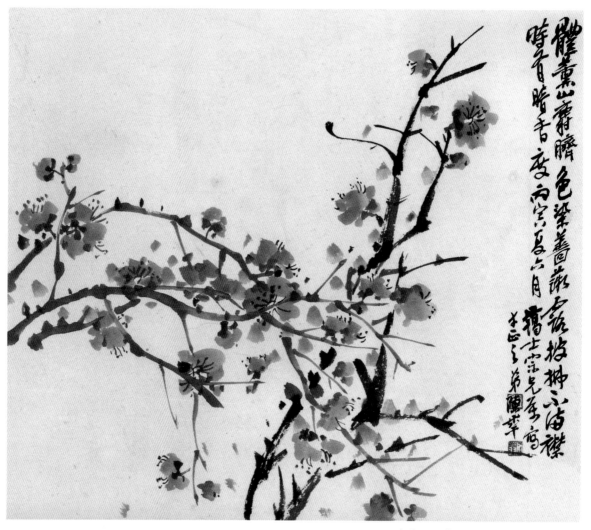

陈半丁 《花卉册页十二开之四》

作品介绍：

　　陈半丁，绍兴人。家境贫寒，自幼学习诗文书画。拜吴昌硕为师。40岁后到北京，初就职于北京图书馆，后任教于北平艺术专科学校。擅长花卉、山水，兼及书法、篆刻。陈半丁师承吴昌硕，画有金石气而比吴秀敛文气。

　　此幅梅花用笔劲秀，笔笔写出而颇具风神，枝干穿插多姿，有别于古人图式，用色雅和，很得文雅中正之道。

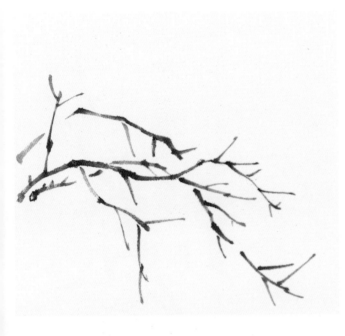

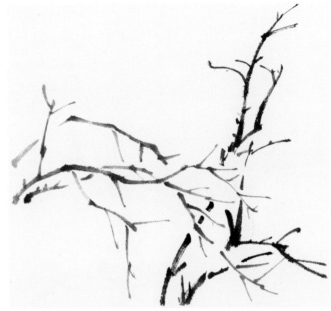

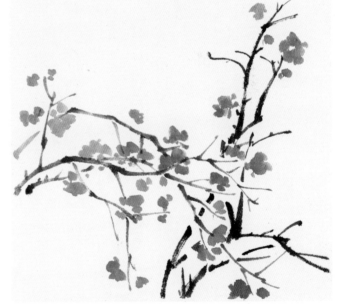

1. 先用稍淡的墨画前面的梅枝，用笔要灵活，在中锋、侧锋中转换，贵在生动、自然。

2. 再用稍浓的墨画后面的梅枝，枝的结构可以松一些，穿插交接处适当留出空白，以便点花。

3. 用藤黄调少许赭石点花，点花不要平均安排，要注意疏密、聚散变化。

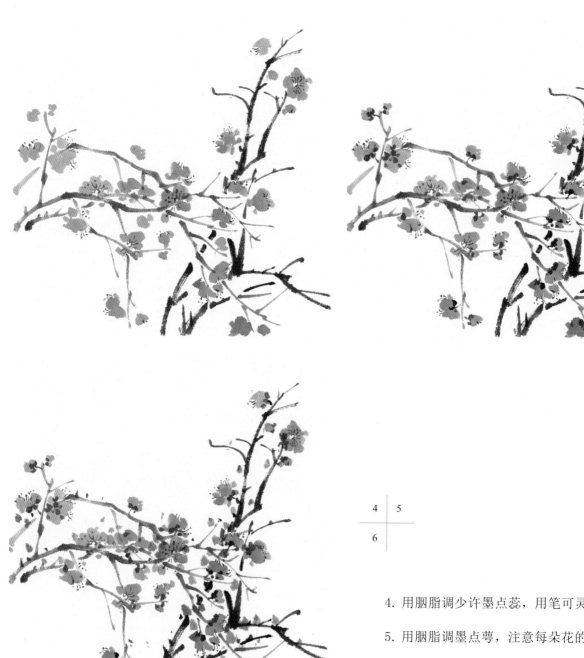

4	5
6	

4. 用胭脂调少许墨点蕊，用笔可灵活一些。

5. 用胭脂调墨点萼，注意每朵花的角度。

6. 淡墨点苔，使枝干更有变化，让画面更加生动鲜活。

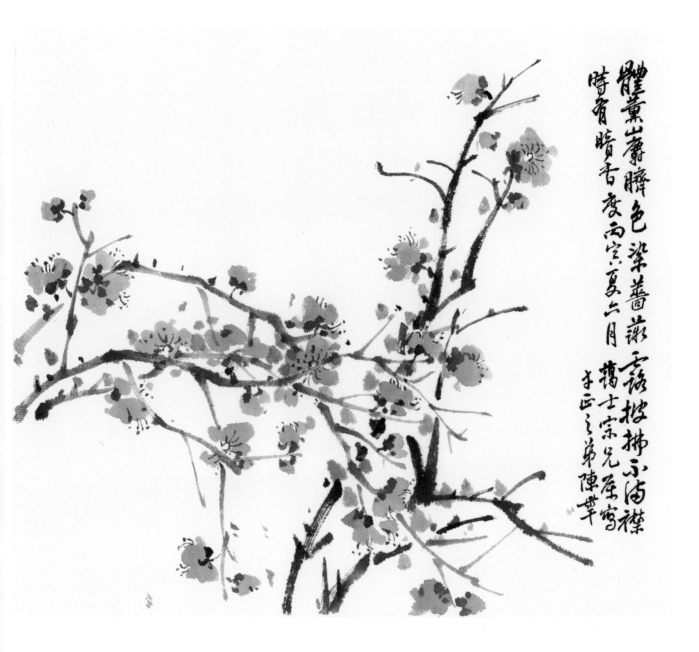

體薰山麝臍色染薔薇露搜拂不滴襟
時有暗香度丙寅夏二月
禱士宗兄正寫
壬正之弟陳萍

作品二：临陈师曾《梅花图》

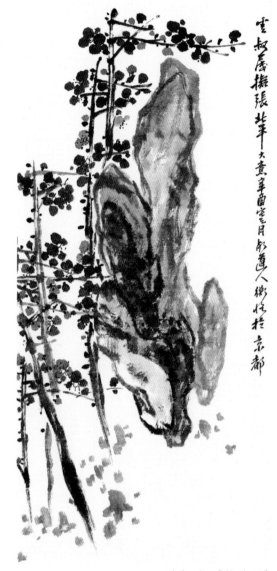

<div align="center">陈师曾 《梅花图》</div>

作品介绍

 陈师曾，又名衡恪，号朽道人、槐堂。江西义宁（今江西省修水县）人。著名美术家、艺术教育家。陈师曾师承吴昌硕，无论书画还是篆刻，皆能卓然自立，颇具大家气象，在吴弟子中别具一格。

 此幅梅花属典型的吴家图式，竖势横破，纵横淋漓，重色点花，苍厚古艳，再加上苍石助势，相扶相依，右侧长款痛快率意。临摹的时候应该注意用笔的生发和节奏，也就是吴昌硕说的"画气不画形"，理解这个道理，才是吴派的根本。

 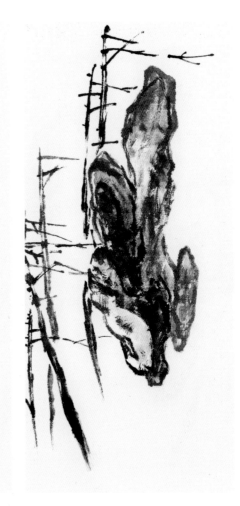

1	2	3

1. 先画前景的湖石，依石头的形态，先勾后皴，中锋用笔，侧锋兼有，行笔时用笔肚走出飞白，做到空灵透气，笔笔清晰，切忌粘连。

2. 湖石设色，用赭石调墨皴、擦、点、染，忌平涂。

3. 画梅枝，用笔要劲利，干湿相间。并适当留出点梅的空白。

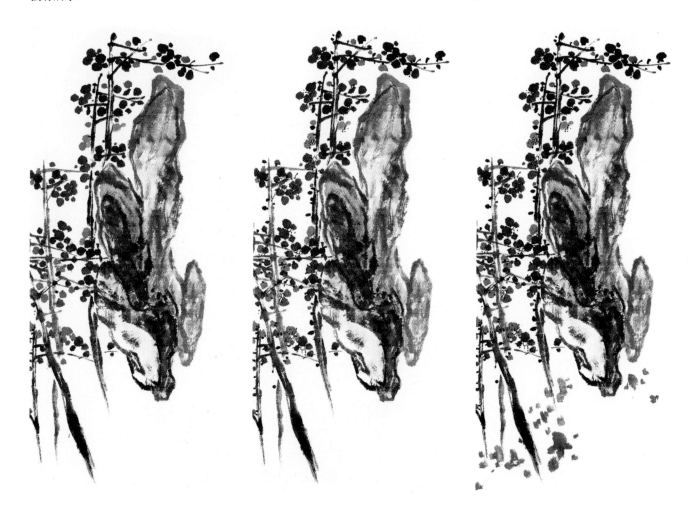

4 | 5 | 6

4. 点梅，用大红，胭脂依梅花的前后、主次关系调配颜料直接点染，要注意疏密、聚散的变化。

5. 点蕊、点萼用重墨，要精练，忌繁琐。

6. 点苔点用湿笔侧锋，下笔要果断，注意疏密、聚散。

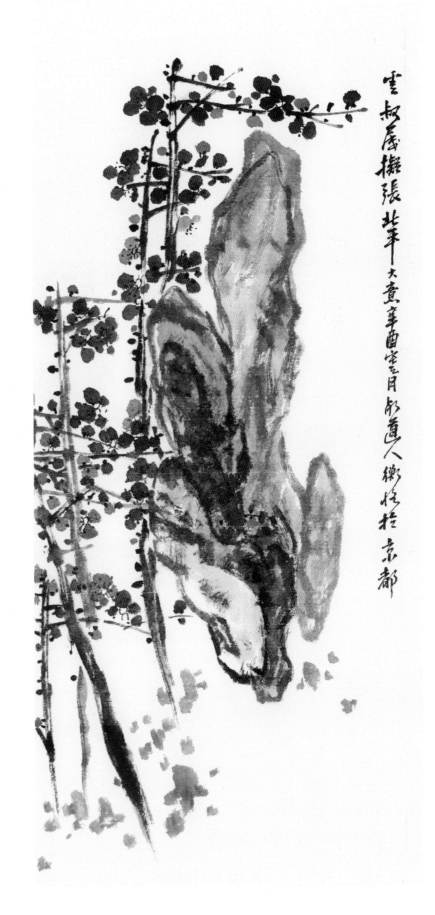

雪叔屢擬張北平大意草草圖之日郵遺人衡枝拈京都

作品三：临石涛《梅花》

扫码看视频

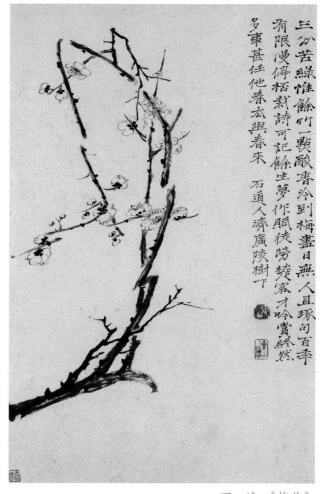

<div align="right">石　涛　《梅花》</div>

作品介绍：

　　石涛，清代画家，靖江王朱守谦十世孙。法名原济，一作元济。本姓朱，名若极，字石涛，又号苦瓜和尚、大涤子、清湘陈人等。广西全州人，晚年定居扬州。石涛工诗文，善书画。其画擅山水，兼工兰竹。石涛能师法历代画家之长，将传统的笔墨技法加以变化，又注重师法造化。

　　这幅梅花笔法流畅多变，松、柔、秀、拙皆有；用墨有浓淡干湿的变化，酣畅淋漓；构图巧妙变化，独具特色；画风新颖奇异，不拘成法，直抒胸臆。作品中既有宋元梅花高古游丝描式的勾勒，又有山水中皴擦点染墨色的丰富变化。所以说石涛开扬州一代画风，是很有道理的。

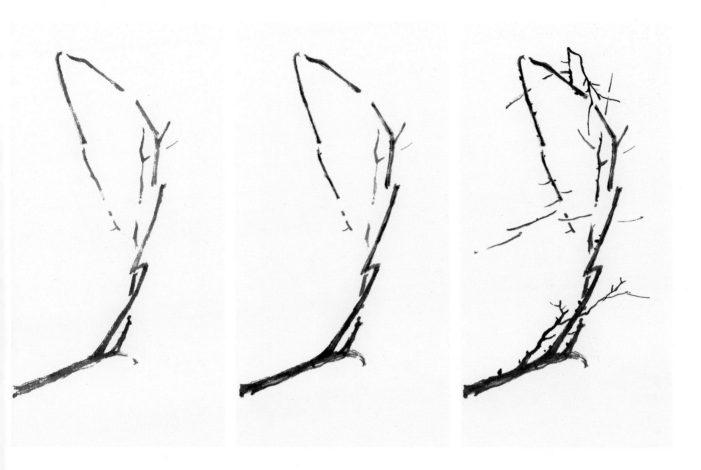

1 | 2 | 3

1. 画梅一般从枝干画起。先用稍淡的墨画出枝干的走势,要注意枝干的结构与穿插关系。

2. 用稍浓的墨在淡墨的基础上,皴擦、勾勒,表现出梅花的枝干特点。

3. 画小枝,用笔要有力,要适当地留出画花的位置。

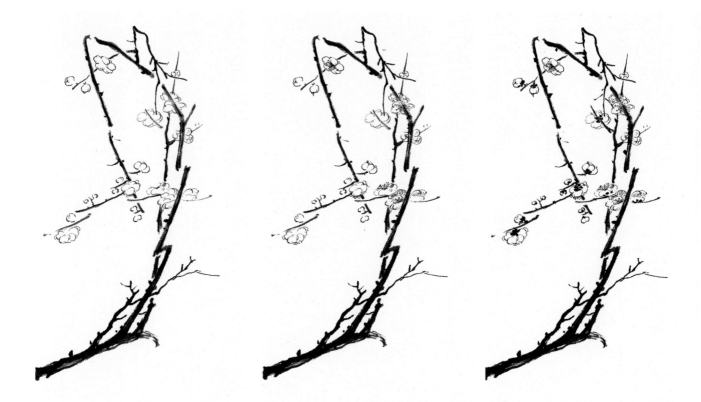

4 | 5 | 6

4. 勾花要自然，形态和姿态富有变化，忌死板。

5. 点蕊用重墨，宜精练，忌繁琐。

6. 用浓墨点萼、点苔，调整画面，丰富层次。

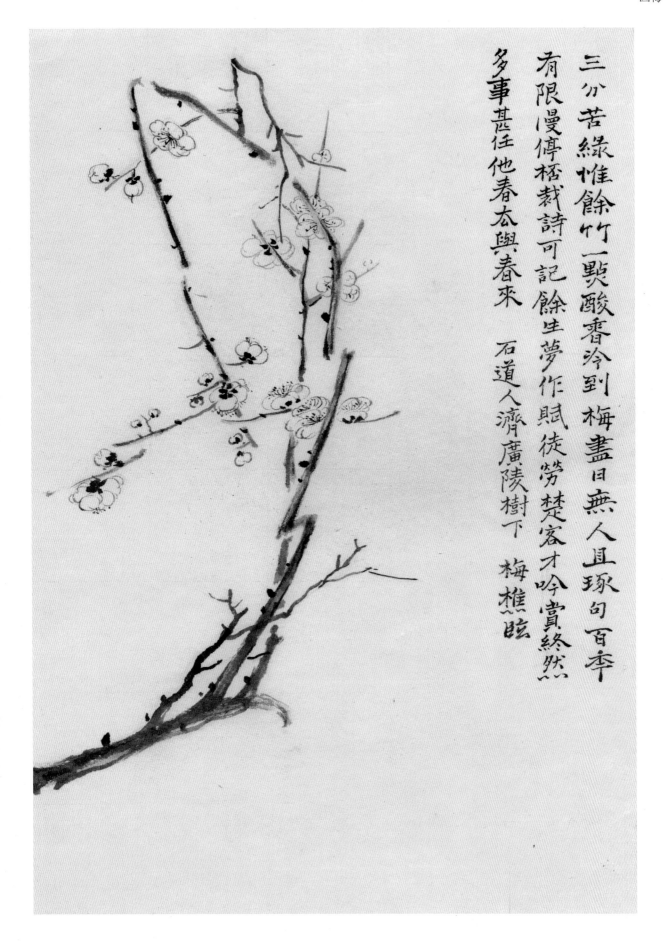

三分苦綠惟餘竹一點酸香冷到梅盡日無人且琢句百季

有限慢停柮裁詩可記餘生夢作賦徒勞楚客才吟賞終然

多事甚任他春太與春來　石道人濟廣陵樹下　梅樵眩

作品四：临赵云壑《梅花》

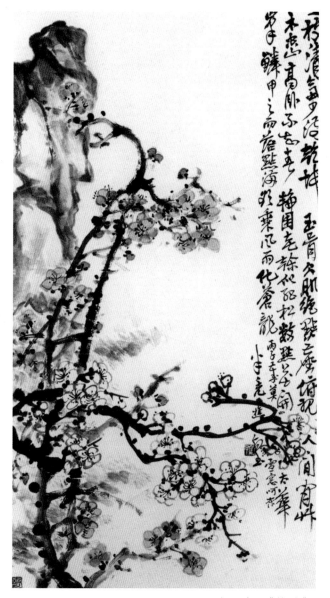

赵云壑 《梅花》

作品介绍：

　　赵云壑，江苏苏州人。初学画于任预、顾沄，后师从吴昌硕。善绘花卉，亦能草书。

　　此幅梅石图，得吴昌硕之神韵而不徒袭其貌，博采扬州诸家、海上画师之法，是以画风豪迈，饶金石苍茫之趣。生涩苍劲，亦具秀逸之质，与吴昌硕相近，而又有不同，吴昌硕多用大篆结体与笔势作画。而赵云壑以石鼓圆劲浑厚之笔通于行书及画法中，喜以长锋羊毫，运臂力走笔，其笔锋遒劲而浑厚，圆转而苍润，画境臻于精善。

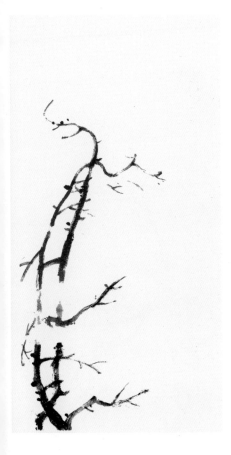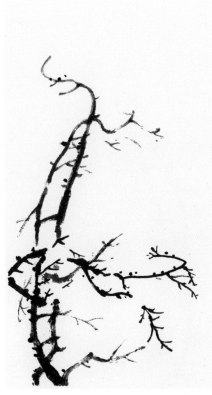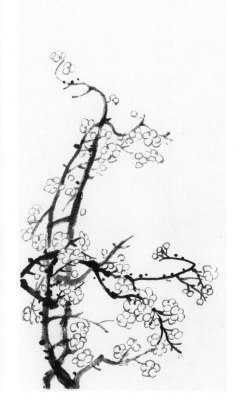

1	2	3

1. 先画后面一支朱梅的枝干，用笔取大篆及草书的笔法。

2. 再画前面白梅的枝干，用稍重的墨，注意用笔要厚重，力求表现出梅枝的虬劲。

3. 勾花要自然，要注意梅花的正、反、侧、斜各种姿态。

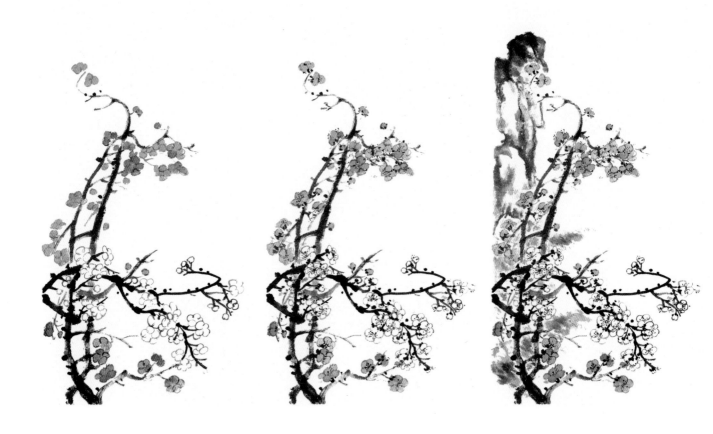

4 | 5 | 6

4. 朱梅设色，用朱砂、朱磦、洋红依梅花的主次关系调配颜料直接点染，忌死板。

5. 点蕊、点萼墨色要浓重，用笔要精练，忌繁琐。

6. 补石依石的形态进行皴、擦、点、染，用笔要干湿相间。

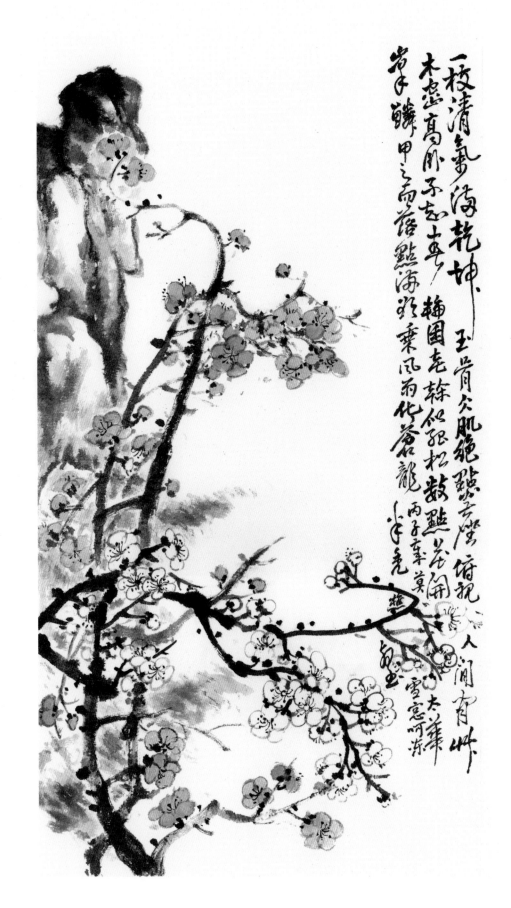

作品五：临陈洪绶《花鸟精品册》

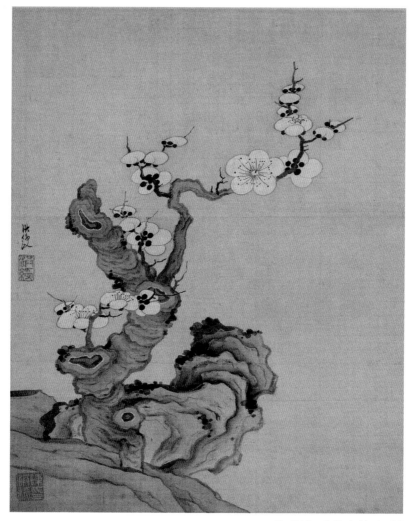

陈洪绶 《花鸟精品册》

作品介绍：

陈洪绶，字老莲，明末清初画家。一生放荡形骸，画法高古，立意新奇而多有己意，山水人物花鸟无不精妙。

此幅梅花是陈洪绶成熟时期的作品。画面中的物象看似简单、平实，实则蕴含着画家的艺术修养。画家以极强的造型能力描绘出一株枯而不朽的古梅。描画树干时，画家用细劲的线条刻画，使画面的古拙之气甚浓，使梅树的姿态更加趋于自然。今人常评陈洪绶画中透着"怪""奇"之感，而这只是他绘画作品的表象；实际上，他的艺术境界已经超越了对美、丑的表现。在此作中，画家放弃了对物象形态的执着描绘，不刻意追求画面的真实感，更是对自我认知的把握。画面追求清、奇、古、怪，写有我之境。

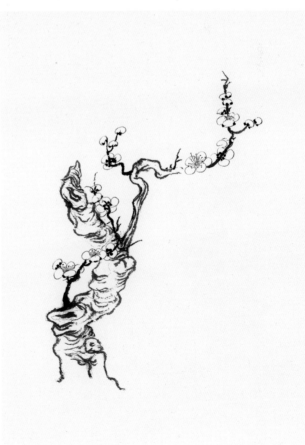

1. 勾主干，定大势，老莲画风古朴凝练，用笔宜沉稳细密。

2. 出枝，注意虚实穿插，枝干属于双勾，多用山水法，婉转圆厚。

3. 勾花宜圆劲，细而不弱，花蕊宜剔出，花托用点应浑圆凝重。

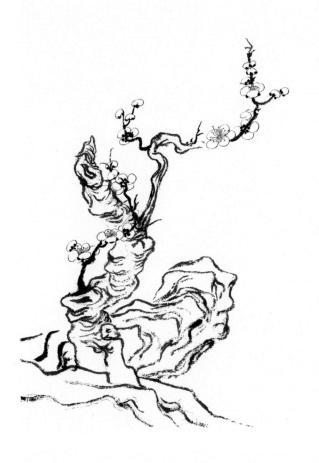

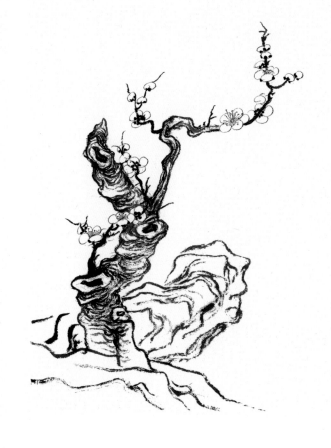

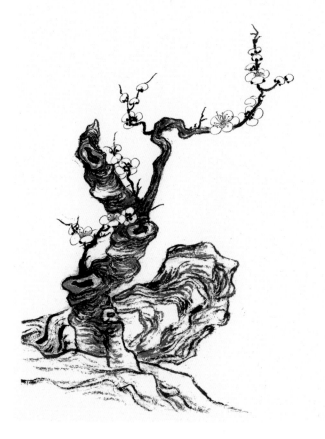

4. 补石，梅石相依在穿插得势，勾勒宜苍劲，线条应松毛秀润。

5. 树干深入刻画，勾皴点染，层次丰富。

6. 收拾石头、树干，用淡墨渲染，用重墨提醒。

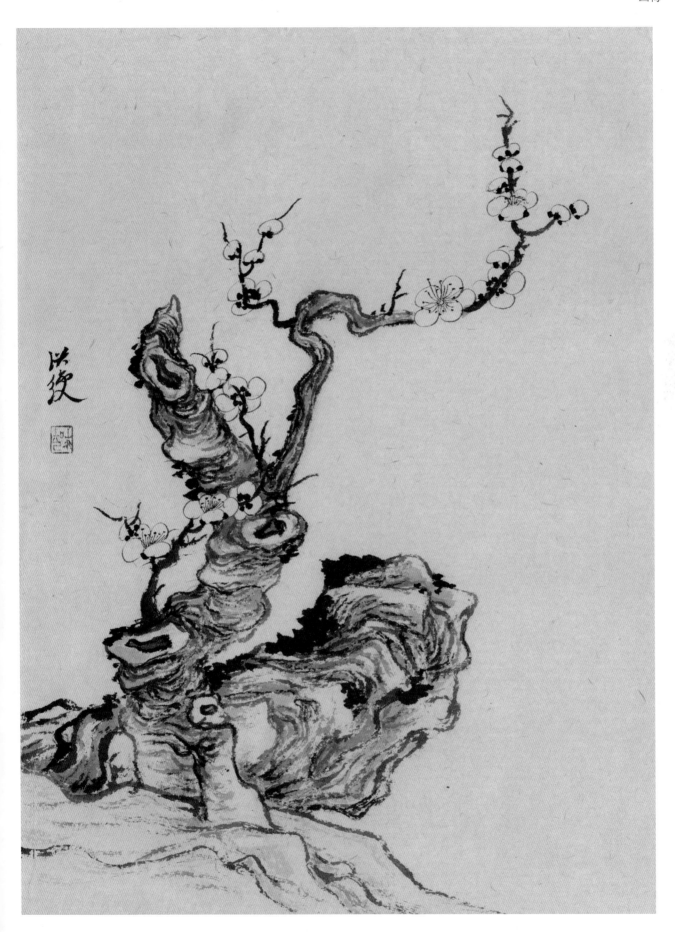

作品六：临金农《梅花册》

扫码看视频

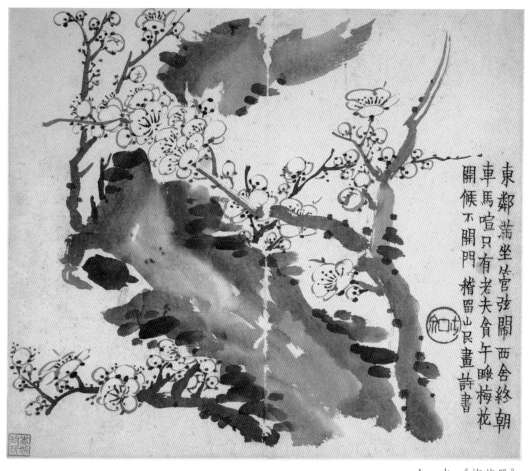

東鄰滿坐管弦鬧 西舍終朝
車馬喧 只有老夫貪午睡 梅花
開候不開門 楷留山民畫詩書

金　农　《梅花册》

作品介绍：

　　金农，字寿门、司农、吉金，号冬心先生。清代书画家，扬州八怪之首。钱塘（今浙江杭州）人。布衣终身。五十三岁后才工画。晚寓扬州，卖书画自给。嗜奇好学，收金石文字千卷，尤工画梅。

　　此幅梅花为小品，尺度虽小，却气象万千，繁花老枝，繁密中有清气。梅花多取野梅之枝多花繁，生机勃发，以书入画古雅拙朴。笔笔写出，疏密得宜，呈现出野逸之气。

1
2
3

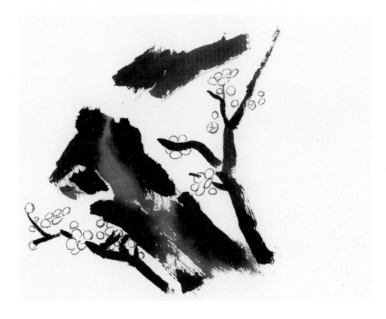

1. 阔笔写主干，铺毫直写，取侧势。

2. 补小枝，相生相发，用中锋徐徐送出，留出补花位置，注意线条要沉稳厚重。

3. 写花，圆劲流畅，注意花的向背、大小。

```
4
—
5
—
6
```

4. 添枝，布花，做到疏密有致，同时注意留白。

5. 勾蕊，笔要有弹性，花托要厚重饱满，做到虚实相生。

6. 重墨点苔，以求老干更加丰富厚重。

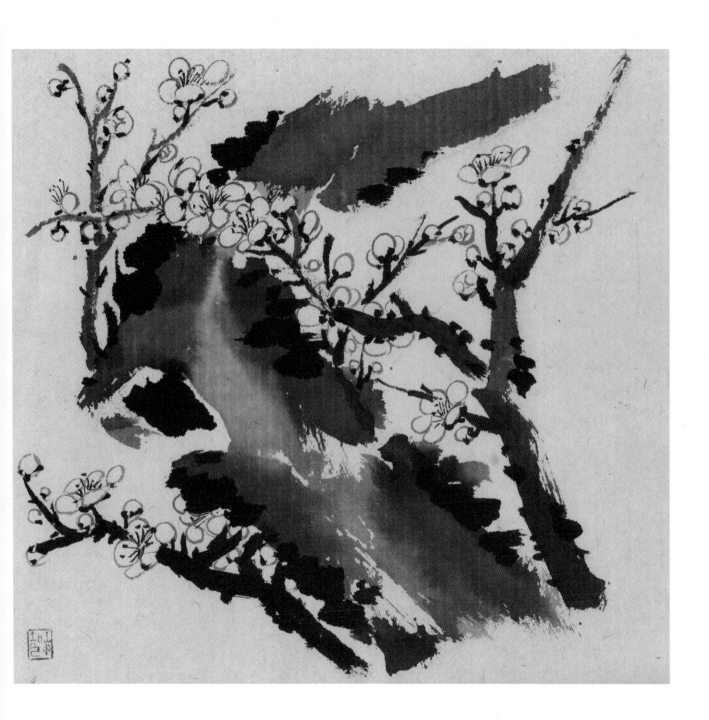

作品七：临恽南田《梅花》

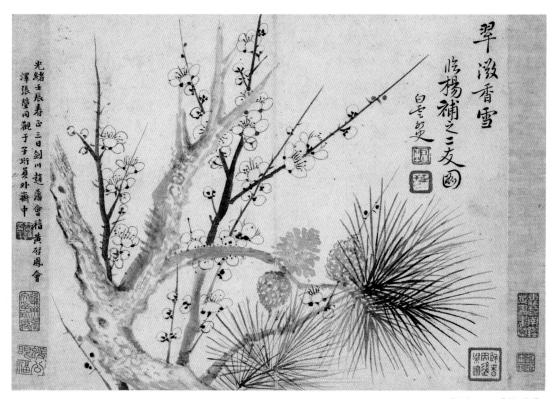

恽南田 《梅花》

作品介绍：

　　恽南田，原名格，字寿平，号南田。明末清初著名的书画家，常州画派的开山祖师，后来成为清六家之一。

　　恽南田善用没骨法画花卉，自谓承徐崇嗣没骨画法，认为"惟能极似，才能传神"。其创造了一种笔法透逸、设色明净、格调清雅的"恽体"花卉画风。

　　此幅梅花是册页中的一幅，水墨勾勒，淡墨渲染，明快秀润，与前人稍异，用笔简洁干净，苍厚秀润，自成一家面目。

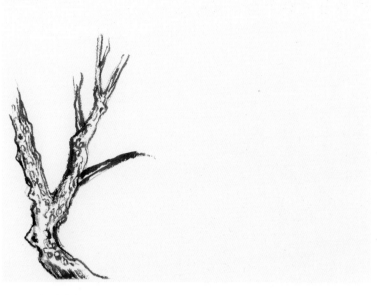

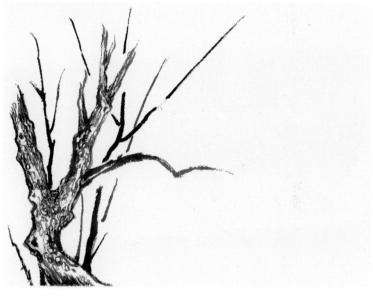

1
2
3

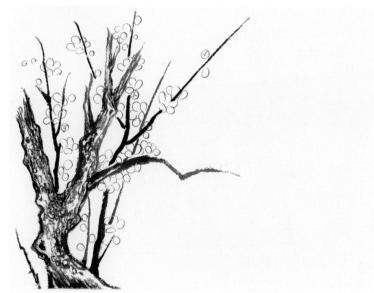

1. 双勾画松树枝干，松皮应苍劲。

2. 出小枝，留勾花处，表现新枝的挺拔茂盛。

3. 用中墨勾花，注意疏密大小，反转向背。

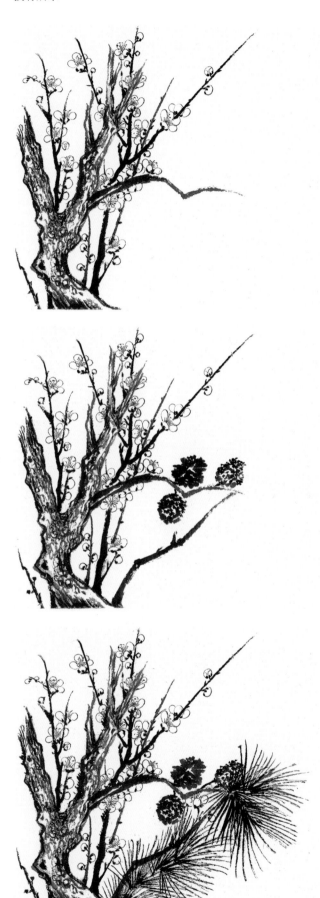

4
5
6

4. 用重墨勾蕊，点花蒂，松树可用重墨复勾，以求更加完整。

5. 画松球，补小枝。

6. 画松针，用笔应干净松动，中锋画出，虚实得宜。

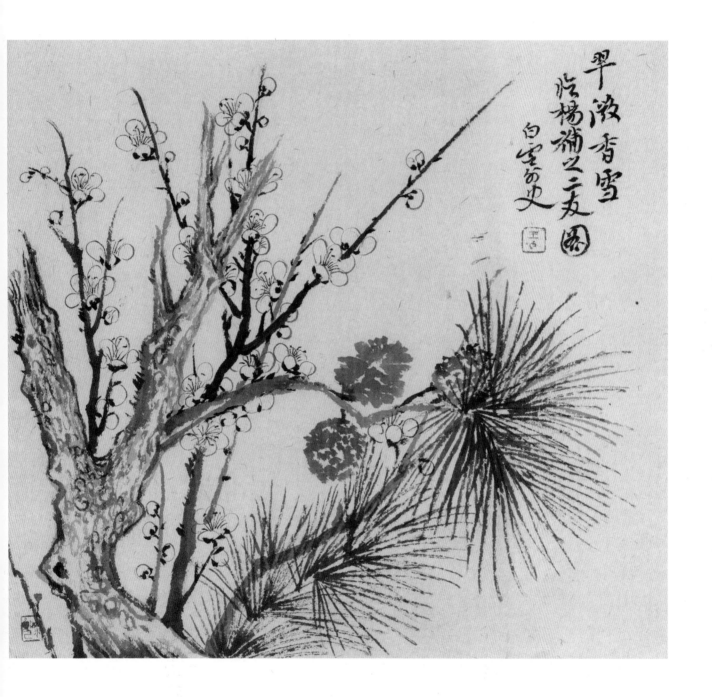

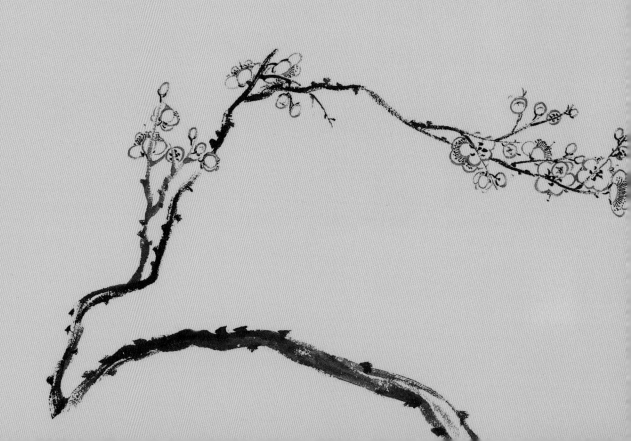

第四章　创作欣赏

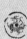

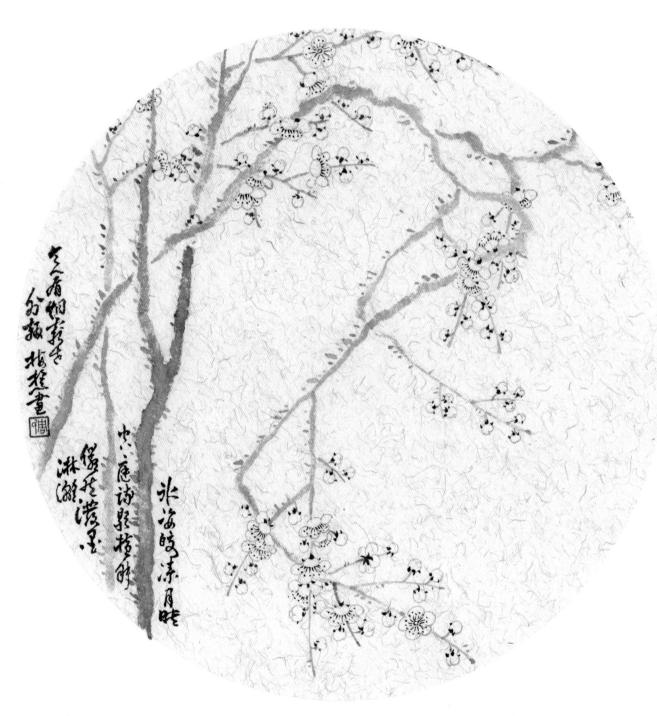

周梅元 《冰姿皎洁》

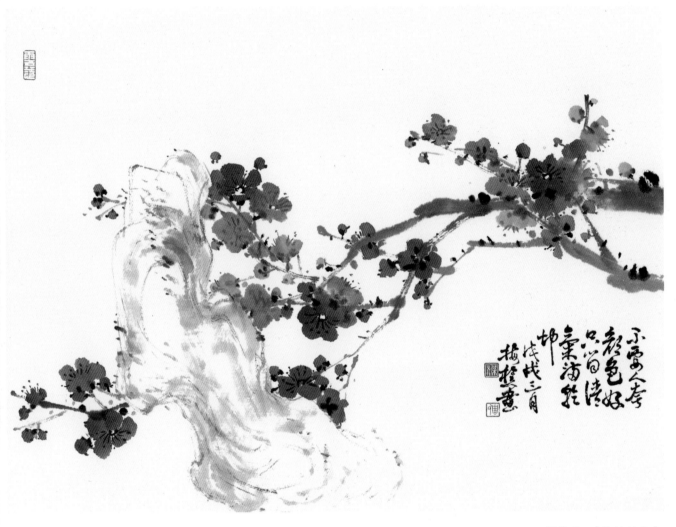

周梅元 《乾坤清气》

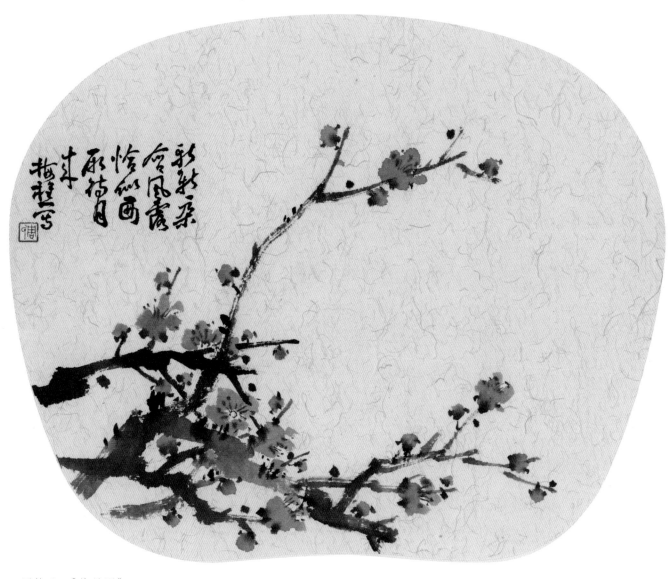

周梅元 《待月图》

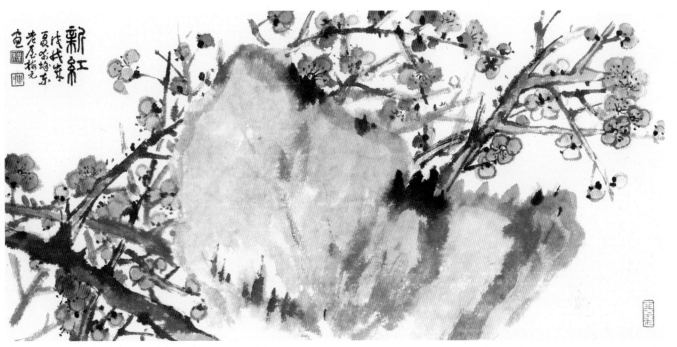

周梅元 《新红》

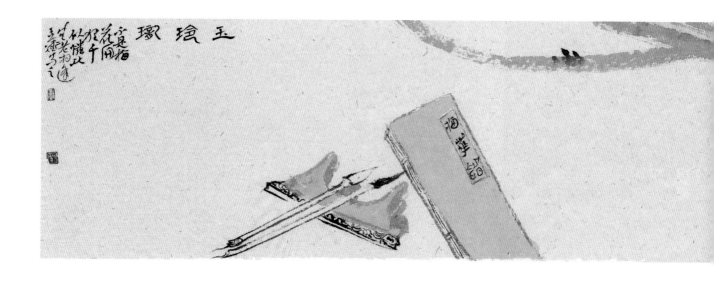

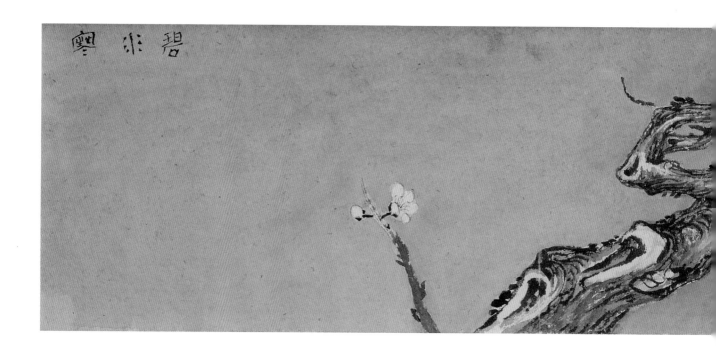

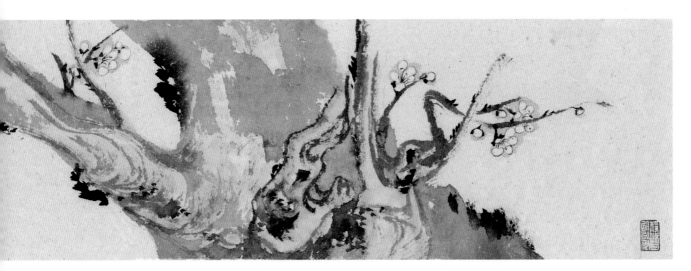

王　冲　《玉玲珑》

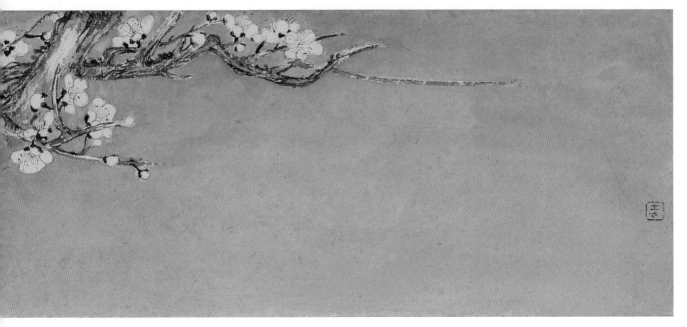

王　冲　《碧水寒》

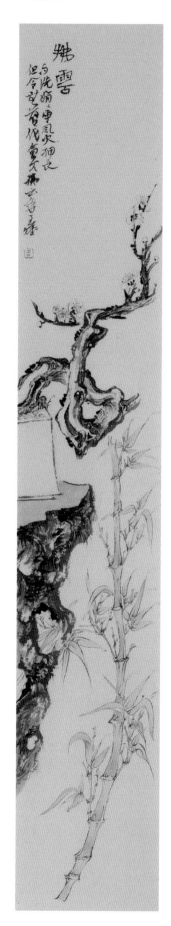

王　冲　《拂云》

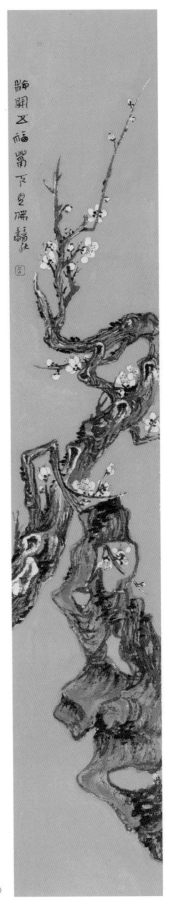

王　冲　《梅开五福》

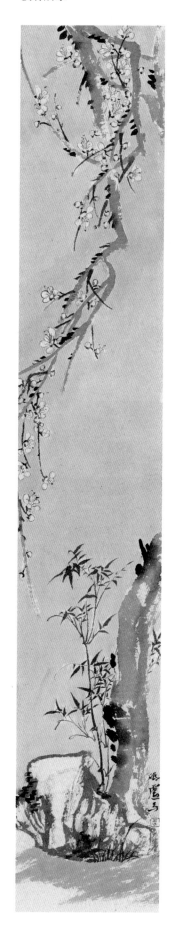

王　冲　《梅竹双清》

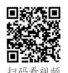

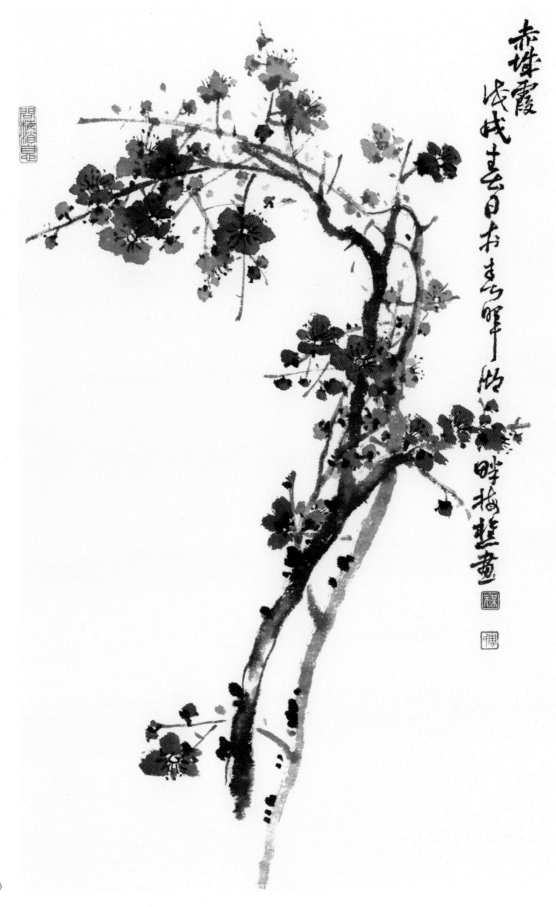

周梅元 《赤城霞》

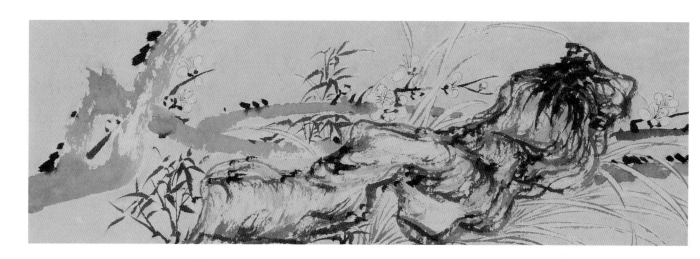

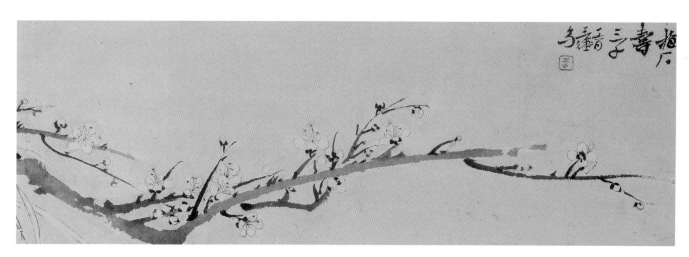

王　冲　《梅石图》

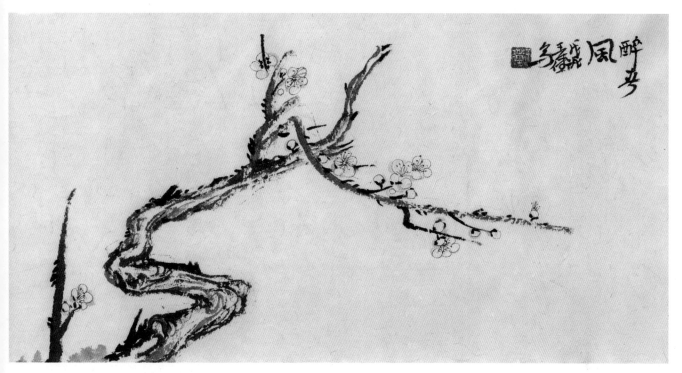

王 冲 《醉春风》

第五章 历代名作

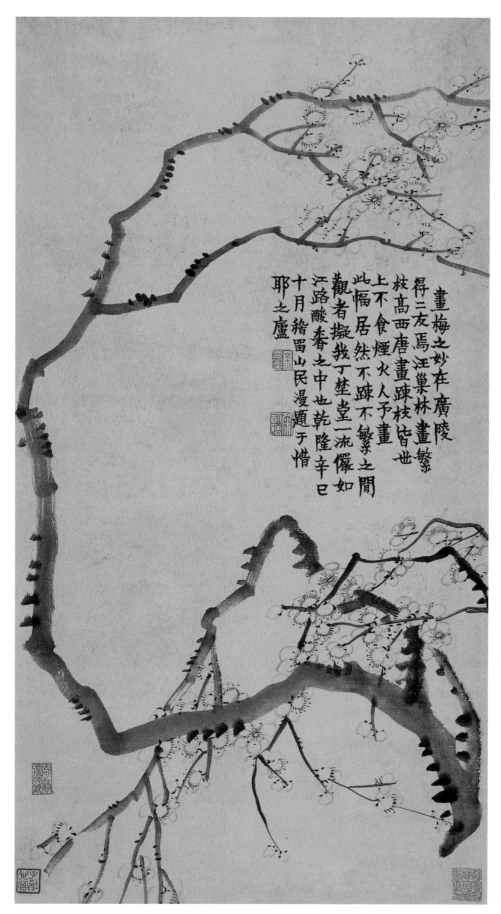

画梅之妙在广陵
得二友焉汪巢林画繁
枝高西唐画疎枝皆世
上不食烟火人予画
此幅居然不疎不繁之间
观者拟我丁埜堂一流傥如
江路酸春之中也乾隆辛巳
十月稽留山民漫题于惜
耶之庐

金　农　《墨梅图轴》

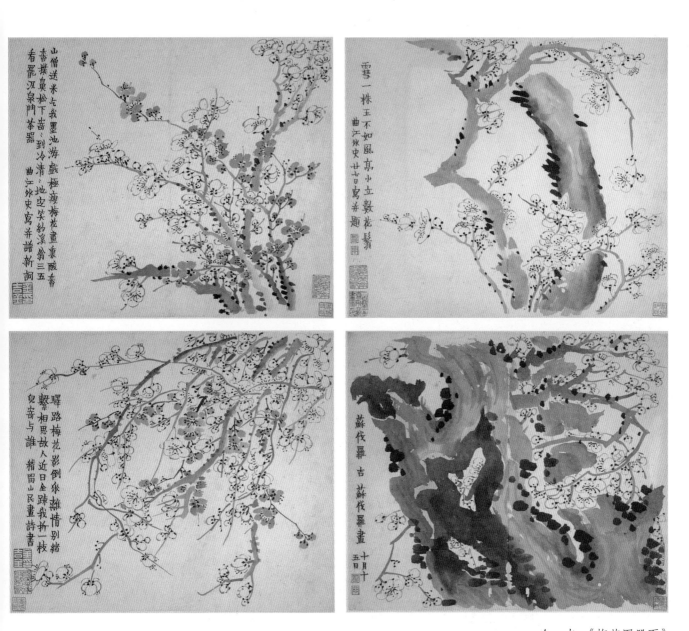

金 农 《梅花图册页》

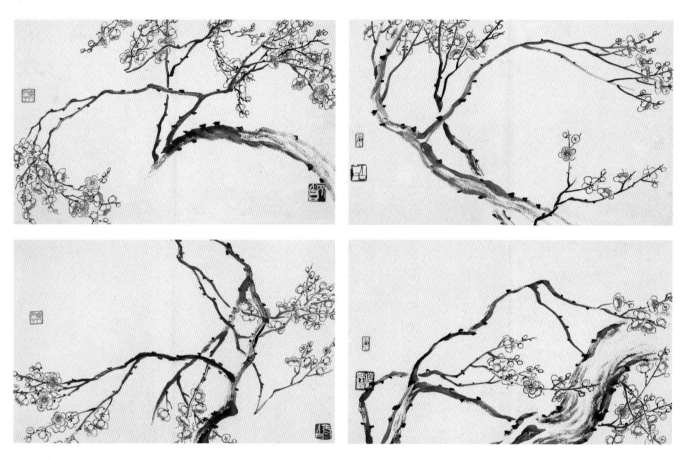

齐白石 《梅花册》

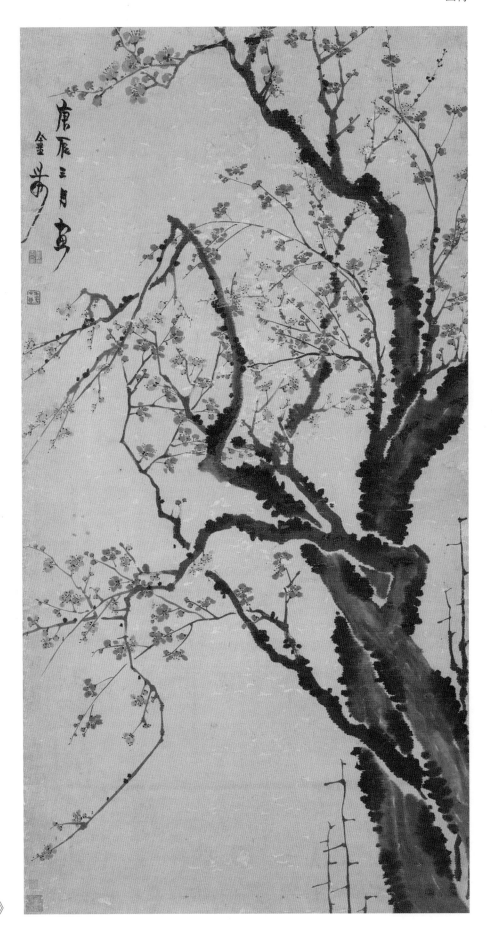

金　农《梅花图》

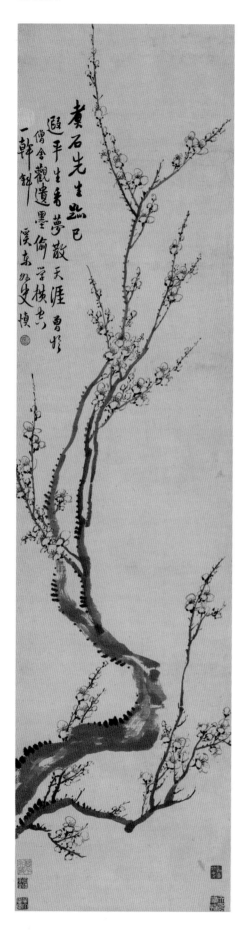

汪士慎 《墨梅图》

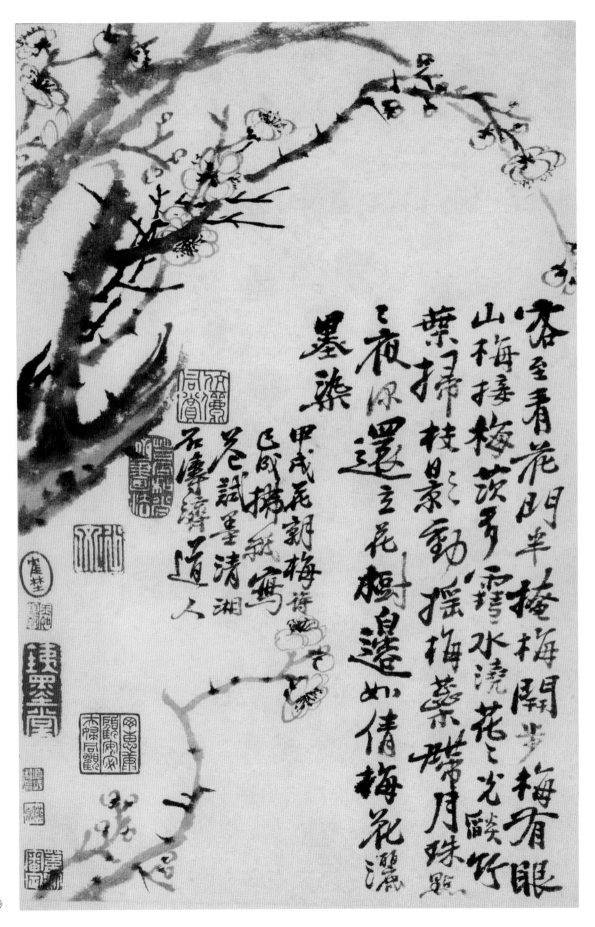

冷至青花朗半梅梅開岁梅肖眼

山梅接梅茨多露水澆花之光瓣竹

葉掃枝日东動摇梅葉堂带月珠题

之夜凉還立花树邉遶如倩梅花滩

墨染

甲戌花朝梅诗戏

区感拂纸写

苦试墨清湘

石涛济道人

石　涛《梅》

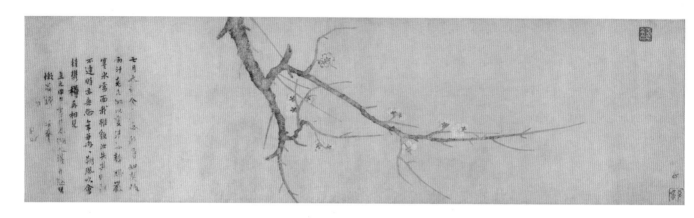

钱　选　《花鸟图卷》

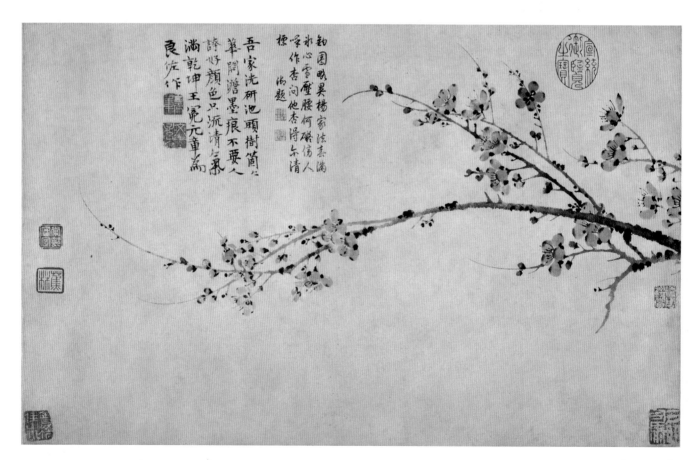

王　冕　《墨梅图》

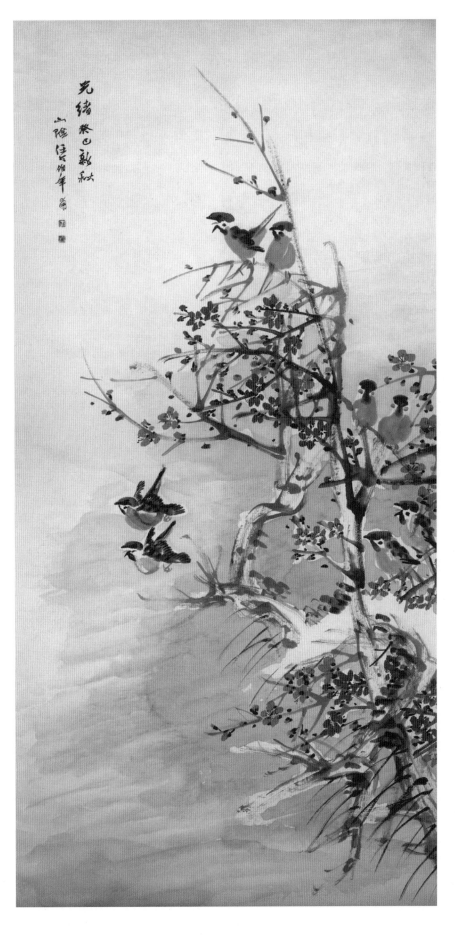

任伯年 《梅雀图》

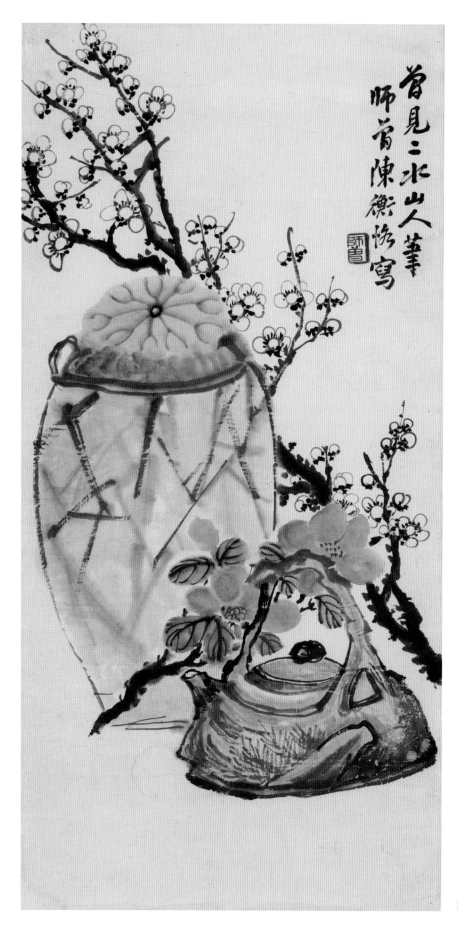

曾見二水山人筆
師曾陳衡恪寫

陈师曾 《茶花梅花图轴》

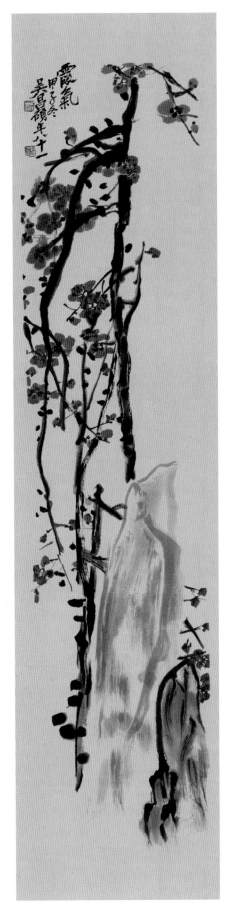

吴昌硕 《霞气图轴》

第六章 题款诗句

1.常年腊月半，已觉梅花阑。不信今春晚，俱来雪里看。树动悬冰落，枝高出手寒。早知觅不见，真悔着衣单。

——南北朝 庾信《咏梅花》

2.中庭杂树多，偏为梅咨嗟。问君何独然，念其霜中能作花，露中能作实。摇荡春风媚春日，念尔零落逐寒风，徒有霜华无霜质。

——南北朝 鲍照《梅花落》

3.水泉犹未动，庭树已先知。翻光同雪舞，落素混冰池。今春竞时发，犹是昔年枝。唯有长憔悴，对镜不能窥。

——南北朝 王筠《和孔中丞雪里梅花》

4.君自故乡来，应知故乡事。来日绮窗前，寒梅著花未？

——唐 王维《杂诗·其二》

5.梅岭花初发，天山雪未开。雪处疑花满，花边似雪回。因风入舞袖，杂粉向妆台。匈奴几万里，春至不知来。

——唐 卢照邻《梅花落》

6.大庾敛寒光，南枝独早芳。雪含朝暝色，风引去来香。妆面回青镜，歌尘起画梁。若能遥止渴，何暇泛琼浆。

——唐 李峤《梅》

7.芳意何能早，孤荣亦自危。更怜花蒂弱，不受岁寒移。朝雪那相妒，阴风已屡吹。馨香虽尚尔，飘荡复谁知？

——唐 张九龄《庭梅咏》

8.早梅发高树，迥映楚天碧。朔吹飘夜香，繁霜滋晓白。欲为万里赠，杳杳山水隔。寒英坐销落，何用慰远客？

——唐 柳宗元《早梅》

9.白玉堂前一树梅，今朝忽见数枝开。儿家门户重重闭，春色因何得入来？

——唐 蒋维翰《春女怨》

10.尘劳迥脱事非常，紧把绳头系一场。不是一番寒彻骨，争得梅花扑鼻香。

——唐 裴休《颂黄陵断际禅师》

11.一树寒梅白玉条，迥临村路傍溪桥。不知近水花先发，疑是经冬雪未销。

——唐 张谓《早梅》

12.定定住天涯，依依向物华。寒梅最堪恨，长作去年花。

——唐 李商隐《忆梅》

13.梅蕊腊前破，梅花年后多。绝知春意好，最奈客愁何。雪树元同色，江风亦自波。故园不可见，

巫岫郁嵯峨。

<div align="right">——唐 杜甫《江梅》</div>

14.早花常犯寒，繁实常苦酸。何事上春日，坐令芳意阑？夭桃定相笑，游妓肯回看？君问调金鼎，方知正味难。

<div align="right">——唐 刘禹锡《庭梅咏寄人》</div>

15.万木冻欲折，孤根暖独回。前村深雪里，昨夜一枝开。风递幽香去，禽窥素艳来。明年如应律，先发映春台。

<div align="right">——唐 齐已《早梅》</div>

16.众芳摇落独暄妍，占尽风情向小园。疏影横斜水清浅，暗香浮动月黄昏。霜禽欲下先偷眼，粉蝶如知合断魂。幸有微吟可相狎，不须檀板共金樽。

<div align="right">——宋 林逋《山园小梅·其一》</div>

17.帘幕东风寒料峭。雪里香梅，先报春来早。红蜡枝头双燕小。金刀剪彩呈纤巧。

<div align="right">——宋 欧阳修《蝶恋花》（节选）</div>

18.墙角数枝梅，凌寒独自开。遥知不是雪，为有暗香来。

<div align="right">——宋 王安石《梅花》</div>

19.不受尘埃半点侵，竹篱茅舍自甘心。只因误识林和靖，惹得诗人说到今。

<div align="right">——宋 王淇《梅》</div>

20.年年芳信负红梅，江畔垂垂又欲开。珍重多情关令伊，直和根拨送春来。

<div align="right">——宋 苏轼《谢关景仁送红梅栽二首·其一》</div>

21.庭院深深深几许，云窗雾阁春迟。为谁憔悴损芳姿？夜来清梦好，应是发南枝。　玉瘦檀轻无限恨，南楼羌管休吹。浓香吹尽有谁知？暖风迟日也，别到杏花肥。

<div align="right">——宋 李清照《临江仙》</div>

22.驿外断桥边，寂寞开无主。已是黄昏独自愁，更著风和雨。　无意苦争春，一任群芳妒。零落成泥碾作尘，只有香如故。

<div align="right">——宋 陆游《卜算子·咏梅》</div>

23.画师不作粉脂面，却恐旁人嫌我直。相逢莫道不相识，夏馥从来琢玉人。

<div align="right">——金 赵秉文《墨梅》</div>

24.吾家洗砚池头树，个个花开淡墨痕。不要人夸好颜色，只流清气满乾坤。

<div align="right">——元 王冕《墨梅》</div>

25.白卉谁为偶，黄中自保真。相看经岁改，独领四时春。

<div align="right">——明 唐寅《梅花图》</div>

26.东风吹动看梅期，箫鼓联船发恐迟。斜日僧房怕归去，还携红袖绕南枝。

——明 唐寅《梅枝图》

27.老梅愈老愈精神，水店山楼若有人。清到十分寒满把，始知明月是前身。

——清 金农《老梅》

28.老夫旧有寒香癖，坐雪枯吟耐岁终。白到销魂疑是梦，月来倚枕静如空。挥毫落纸从天下，把酒狂歌出世中。老大精神非不惜，眼前作达意无穷。

——清 石涛《墨梅》

29.　　怪石饿虎蹲，老梅瘦蛟立。
　　空林吾独来，大雪压枯笠。

　　道心冰皎洁，傲骨山嶙峋。
　　一点罗浮雪，化为天下春。

　　十年不到香雪海，梅花忆我我忆梅。
　　何时买棹冒雪去，便向花前倾一杯。

——清 吴昌硕《梅花三首》

30.松树老成寿者相，梅花冷若枯禅僧。对兹习静颇道好，积雪浩浩云烝烝。世间怪事笔难写，从牛者谁欲非马。茗上远山未了青，去不回头孟东野。

——清 吴昌硕《松梅》

31.绿鄂苔枝已绝尘，老梢还惹碧云春。看来都是旧时色，惟有年华共鬓新。

——现代 谢稚柳《梅竹》

32.春风省识画图开，老去寻诗意未灰。休问寒梅着花未，月明浮云暗香来。

——现代 谢稚柳《画梅二首·其一》

33.月明三五映窗圆，照映花枝次第妍。真到驹阴垂尽隙，却占春色在毫巅。

——现代 谢稚柳《画梅二首·其二》